TENTE
DE
CHARLES LE TÉMÉRAIRE
DUC DE BOURGOGNE.

TENTE

DE

CHARLES LE TÉMÉRAIRE

DUC DE BOURGOGNE

OU

TAPISSERIE PRISE PAR LES LORRAINS

LORS DE LA MORT DE CE PRINCE DEVANT LEUR CAPITALE

EN 1477

PAR V. DE SANSONNETTI

ANCIEN ÉLÈVE DE M. INGRÈS.

NANCY

CHEZ GRIMBLOT, RAYBOIS ET Cie, IMPRIMEURS-LIBRAIRES
PLACE STANISLAS. 7. ET RUE SAINT-DIZIER, 125.

PARIS

CHEZ LELEUX, LIBRAIRE, RUE PIERRE-SARRASIN, 9.

1843.

TENTE

DE

CHARLES LE TÉMÉRAIRE.

Depuis plusieurs années, l'étude des monuments de notre histoire et de ceux qui témoignent des arts cultivés par nos aïeux s'est propagée de la capitale aux provinces. La ville de Nancy en offre une preuve irrécusable. Si le peu qui nous reste de ses anciens monuments doit tôt ou tard subir la commune destinée des choses d'ici-bas, ce ne sera pas sans qu'il en reste des souvenirs ; et s'ils ne se montrent pas debout aux générations futures, au moins les retrouveront-elles fidèlement dessinés, et soigneusement décrits.

Je n'épargnerai rien pour qu'il en soit ainsi de la tenture qui décore deux salles de la Cour royale de Nancy.

Il y a quelques soixante ans, nos pères savaient vaguement, par une tradition de plusieurs siècles, que Nancy possédait dans ses murs un trophée de sa glorieuse histoire. Connue seulement du petit nombre de Nancéiens dont elle avait attiré l'attention, et à peu près ignorée des étrangers, on ne parlait guère alors de cette tapisserie que sur la foi de quelques érudits qui avaient, au milieu de l'indifférence générale, conservé dans leur cœur le culte de la vieille nationalité lorraine. On disait que prise, après la bataille du 5 janvier 1477, dans la tente de Charles le Téméraire, tombé sous les murs de Nancy qu'il assiégeait, elle était devenue un meuble de la couronne ducale, qu'elle avait longtemps servi à l'ornement du palais des descendants de René II, et qu'enfin Charles IV en avait fait don à sa cour souveraine.

En 1779, l'abbé Lionnois recueillit cette tradition dans ses *Essais sur la ville de Nancy* et y joignit quelques détails descriptifs sur la tapisserie qu'elle concernait, mais sans aucune gravure qui, par la reproduction de l'image, mit à même de juger si la description était fidèle. Ces détails ont été répétés mot pour mot, ainsi que les faits traditionnels qui les précédaient, dans un ouvrage de plus grande étendue, où cet écrivain a refondu ses *Essais*, et dont le premier volume a paru en 1805. C'est l'*Histoire des villes vieille et neuve de Nancy, depuis leur fondation jusqu'en 1788*. Et cette fois, comme la première, pas une gravure qui vienne aider au texte descriptif et combler ses lacunes, pas un document pour corroborer la tradition.

Voici comment s'exprime l'abbé Lionnois au sujet de cette « pièce curieuse des dépouilles du duc de Bourgogne,
» que bien des personnes ont vue et voient encore souvent sans en connaître le mérite Elle fait
» aujourd'hui la tenture entière, en une seule pièce, de trois côtés de la salle d'audience de la Tournelle et, en une
» moindre pièce, d'un côté de la chambre du conseil de ladite Tournelle du parlement. Il est aisé de juger, par la
» répétition des personnages, qu'elle composait autrefois plusieurs pièces séparées dont on a ôté les bordures.
» Malheureusement ceux qui ont été chargés de cette opération, ne pouvant lire l'écriture ancienne qui en
» désigne les figures et forme les inscriptions, en ont interverti l'ordre, et, qui pis est, ont pris d'une pièce

» pour raccommoder les autres, sans autre dessein que de boucher les trous : ce qui a mutilé certaines figures et
» rendu quelques-unes de ces inscriptions inintelligibles. C'est une de ces anciennes flamandes, dont le tissu de
» laine très-fine est éclairé par l'or et la soie. La soie et la laine subsistent encore, mais l'or ne s'aperçoit plus
» que dans quelques endroits et à la faveur d'un beau soleil. »

Une notice que M. le marquis de Villeneuve-Trans a publiée en 1837 dans les Mémoires de la Société royale des Sciences, Lettres et Arts de Nancy, ajoute aux notions fournies par l'abbé Lionnois.

« On savait aussi par tradition que, jusqu'à Stanislas, on porta cet insigne ducal à la procession du S^t. Sacrement
» et à celle par laquelle on célébrait l'anniversaire de la bataille de Nancy.... »

« Un des doyens de la cité, le vénérable M. Thierry, se souvient d'avoir entendu dire à sa mère, née en
» 1709, qu'elle avait assisté, sous nos derniers ducs, à la procession d'actions de grâces qui se rendait à Notre-Dame
» des Bourguignons (aujourd'hui Bonsecours), et qu'on y voyait toujours figurer la tente, le cimeterre et le casque
» du Téméraire.

« Peu de traditions, continue cette notice, se trouvaient donc justifiées par une aussi forte masse de probabilités,
» surtout en se rappellant la magnificence inouïe des ducs de Bourgogne, le luxe royal qu'ils déployaient dans leurs
» expéditions guerrières, et l'immense quantité de mobilier dont ils s'y faisaient suivre.

» Cependant, en définitive, rien n'attestait positivement l'authenticité de la tapisserie de Nancy, ni ne démontrait
» bien clairement son origine qui ne pouvait manquer d'être illustre, il est vrai : car de simples particuliers n'auraient
» pu, à cette époque, être possesseurs d'un pareil ornement. »

A l'époque où M. de Villeneuve écrivait ces lignes, la tapisserie de Nancy venait d'être, pour la première fois, mise en lumière par mes soins, réunis à ceux de M. Achille Jubinal, dans la première livraison de notre ouvrage intitulé : *Les anciennes Tapisseries historiées*, et le savant académicien avait répondu à la demande de renseignements que lui avait faite mon collaborateur, qu'il ne pouvait lui transmettre au sujet de cette tenture « que les ouï-dire héréditaires de nos concitoyens. »

C'est alors, et par un de ces hasards auxquels sont dus tant de découvertes en tout genre, bien autrement importantes, que s'ouvrit sous les doigts errants de M. Jubinal, à l'endroit précisément où quelques pages sont intitulées *Déclaracion de trois pièces de tapisserie que quelquung veit longtemps à Vienne*, un manuscrit de la Bibliothèque Royale dont l'écriture est de la seconde moitié du XV^e siècle. Cette déclaration n'était ni plus ni moins que la copie d'une lettre adressée à Charles le Téméraire lui-même par un de ses serviteurs, qui lui donne la description d'une tapisserie longtemps exposée en vente au Palais impérial de Vienne en Autriche, et engage le Duc à faire exécuter le même sujet par ses tapissiers d'après les détails bien circonstanciés que cette lettre lui donne, à moins cependant qu'il ne préfère avoir l'original en sa possession. Et quel est ce sujet? Identiquement celui que représente notre tapisserie. Mon collaborateur le reconnut bientôt, avec autant de joie que de surprise, et il ne faudra pas plus de temps pour en convaincre le lecteur, qui voudra bien jeter alternativement les yeux sur mes planches et sur la lettre que je transcris ci-après.

« Mon trèsdoubté Seigneur, pour ce que vous voyés voullentiers belles et riches tapisseries, mesmement
» quand elles portent signifiance de quelque joyeuse nouvelleté, et que despieça m'avés commandé bailler à vos
» tapissiers quelque matière de bonne sustance joyeuse pour recreacion, aussi quelque instrucion pour la tailler et
» appliquer à l'ouvraige de figurance de tapisserie, je me suis advisé de vous présenter ung brief extraict de la belle
» tapisserie de Turquie que je viz long-temps au palais impérial à Vienne en Austrisse, pendant au long des hautes
» murailles, ainsi que deux marchans du pays de Turquie l'avoient faict illec estandre pour en faire monstre,
» s'aucun l'eust voulu acheter; lequel extraict, au cas qu'il vous plaise l'ouyr lire en manière d'ung passe temps, et
» qu'il vous soit agréable, vous pourrez s'il vous plaist le faire bailler à vos dicts tapissiers, pour figurer et appliquer
» en ouvraige, ou pourra diligence estre faicte de recouvrer desdicts marchans leur dicte tapisserie, en cas qu'elle
» ne soit ailleurs vendue et que la voulsissiez acheter.

» Celle tapisserie estoit belle et riche, toute de fin veloux, entretissu en plusieurs lieux d'or fin, et si estoit
» entremeslée de plusieurs et divers personnaiges, hommes et femmes, tous habillés moult richement à la façon

» turquoise, qui estoit à veoir chose bien nouvelle. Et si avoit plusieurs robes escriptes de lettres turquoises en langaige
» de Turquie, déclairant les noms d'iceulx personnaiges et les beaulx mistères à ce pertinens. Pour la veoir, y
» assemblèrent tantôst de tous coustez en grant multitude. Je y viz venir l'Empereur et l'Empereys, et grant foison
» de noblesse, et chevaliers, escuyers, dames et damoiselles, qui saouler ne se povoyent de la regarder. De ma
» part, j'estoye fort curieux de tout bien adviser et considérer. Principalement desiroye aveoir l'entendement des
» dictes escriptures et personnaiges. Or, m'advint si bien, que l'un d'iceulx marchans, tantost qu'il me regarda, me
» recongneut, car il m'avoit veu par avant en la cité de Venise, où il estoit comme interprès d'autres embassadeurs
» du Grant Turc, auquel temps j'estoye envoyé devers la dicte seigneurie de Venise, de par vous, mon trèsdoubté
» Seigneur; si, nous trouvasmes lors d'adventure ensemble au palays du Duc (Doge) chascun pour son affaire.
» Sitoust que il entendist que j'estoye vostre serviteur, il s'approcha de moi, et après salutacion et aultres parlers de
» première acouitance, me demanda de l'estat du Grant Duc; car ainsy vous nomment ilz et appellent par delà;
» et me fist plusieurs interrogacions de vos haulx faicz, grandes entreprinses et belles victoires, dont il disoit
» estre grant bruit et memoire en la cour du Grant Turc, son maistre, et par toutes ses seigneuries. Je lui fis sur
» tout responses pertinentes; et si luy demandé aussi de la richesse et puissance du Turc. Ainsi se print
» congnoissance entre luy et moy, dont luy souvint quand il me regarda devant sa tapisserie, et si fit-il à moi; à
» laquelle recongnoissance fismes grant feste l'ung à l'aultre, dont ceulx qui auprès nous estoyent, se donnèrent
» merveille.

» Après ces premières bien-viengnances, luy parlay de sa tapisserie, et de la signifiance des escriptures et
» mistères d'icelle. Il print voulentiers la paine de tout me déclairer et exposer. »

L'auteur anonyme du manuscrit parle d'abord de deux tapisseries, dont la première est intitulée : *Comment vieillesse fust bannie de la court de Venus;* puis, il décrit ainsi la troisième, nommée la *Tapisserie de la Condampnacion de Souper et de Banquet :*

» Le bon marchand me monstra encores, et fist desveloper en son ostel, une tapisserie, belle, de la
» condampnacion de *Banquet* et de *Souper*. Pour ce qu'elle estoit bien briefve et petite, il me feust advis qu'elle
» ne pourroit faire au lire que bien, pour applicquer à euvre, et, s'il vous plaist, mon très redoubté seigneur,
» vous la verrés.

» Ceste tapisserie contient six piesses d'euvre. En la première est démonstré, comment trois compaignons, qui
» bien sembloient, à leur maintien et habit, estre gens de bon estat, nommés *Disner*, *Souper* et *Banquet*, ainsi
» que dessus leurs testes estoit escript, trouvèrent une assemblée de gens, hommes et femmes, qui entre eulx
» faisoient chière joyeuse; comme, *Bonne-Compaignie, Acoustumance, Passe-Temps, Gourmandise, Friandise,*
» *Je Boy-à-Vous, Je-le-Pleige;* d'autant et pourtant qu'ilz les virent estre si joyeulx, désirèrent avoir conversacion
» avec eulx, et les prièrent et requirent de les avoir en leurs ostelz, chascun à son tour, pour les festoyer; ce que
» *Bonne-Compaignie* leur accorda pour elle et pour toute sa sorte, et bailla ordre de premier aller en l'ostel de
» *Disner*, et puis en l'ostel de *Souper*, et finablement en l'ostel de *Banquet*, pour faire partout joyeuse chière.

» Après y est démonstré, comment ilz sont en l'ostel de *Disner*, où *Disner* les festie moult haultement et
» richement, et les fait servir à grant largesse de toutes manières de viandes, et nobles et riches entremés, avec
» clérons et trompètes, et aultres instruments et esjouyssements de feste.

» Après y est démonstré, comment après que les tables sont levées, ilz prennent congé de *Disner* bien
» gracieusement, et *Disner* les mercye de ce qu'ilz ont voulu lui faire tel honneur, que de venir en son ostel;
» et ainsi se despart la feste à moult grant joye.

» En la deuxiesme piesse est démonstré, comment *Souper* et *Banquet* viendrent adviser la feste que *Disner*
» faisoit à ses hostes, et quand ilz apperceurent la grant joye que l'on y faisoit, ilz en feurent envieux et mal
» contents, mesment (*sic*) parcequ'ilz avoient esté condempnés, et reculés, en tant que *Disner* avoit esté à eulx
» préféré, et que leur feste avoit esté reculée pour celle de *Disner*. Ainsi en tiennent entre eulx leurs devises en
» manière d'ung grant secret, et concluent qu'ilz s'en vengeront, assavoir que les dicts hostes seront en l'ostel de
» *Souper*, il y aura gens en embusche, qui seront en son ayde pour assaillir toute la brigaille, pour tous les
» prendre et bouter ès ceps, ou en chartre, ou en lieu si destroit, que bouger ne pourront ni piés ni mains, en

» cas toute foys qu'ilz les puissent surprendre, et qu'ilz ne luy eschappent, et s'il advient qu'ilz ou aucuns d'eulx
» eschappent, *Banquet* viendra après, qui aura son embusche faicte. Mais bien dict que s'il les peult tenir, il ne
» les boutera ne en ceps, ne en chartre, ne en autre prison, mais les mectra en tel point que jamais ne feront
» feste en l'ostel de *Disner*, car il les mectra tous à mort.

» Après est démontré, comment *Bonne-Compaignie* et sa brigade sont venus en l'ostel de *Souper*, qui les
» recueillit joyeusement et les mect à table pour les faire servir bien richement, sans y riens espargner, et semble
» qu'il le face de très bon cueur sans penser en quelque mal.

» Après y est monstré, comment *Souper* les a laissés faisant bonne chière, et c'est traict à part, où il c'est armé
» et traict ses gens dehors l'embusche où ils estoient mussés, assavoir *Goute*, *Gravelle*, *Colique*, et plusieurs
» autres qui les suivent après, armez et embastonnez, en approchant la table, où *Bonne-Compaignie* et sa brigade
» séeoient ; que quant ilz les virent venir ainsi armés, ils furent tous esbahis, gectèrent tables et terteaulx par terre
» et se mirent en fuyte, et *Souper* avec ses gens les chassèrent, mais ne les pouvoient actaindre, fors que *Souper*,
» qui allait devant ses gens tenant ung baston en sa main, dont il frappoit sur la teste de *Bonne-Compaignie*
» et tous ceulx de sa sorte l'un après l'autre ; mais autrement ne les pouvoit-il approcher de la main, et luy
» eschappèrent tous pour bien fuyre, dont il fust fort desplaisant.

» En la troisiesme piesse est démontré, comment *Bonne-Compaignie* et sa brigade, après qu'ilz sont eschappés
» du danger de *Souper*, sont venus en l'ostel de *Banquet*, ainsi qu'ilz avoient promis, et *Banquet* les festia moult
» haultement, et leur feist très grant chière, au moins du commencement.

» Tantost y est démontré, comment *Banquet*, sitost qu'il veit ses hostes ententis à faire bonne chière, s'est armé
» et tire de son embusche ses gens qu'il avoit fait apprester pour luy ayder à faire son entreprise, assavoir
» certaynes fammes laydes et ydeuses, comme *Appoplexie*, *Parélesie*, *Epilepsie*, *Quilencie*, *Plurésie*, *Ydropisie*,
» et plusieurs autres orribles à veoir, qui toutes tenoient le coutel tiré de la gayne, pour couper la gorge à ceulx
» qu'elles pourraient aconsuyvir, et viennent de si grant randon et impétuosité, que *Bonne Compaignie* et sa
» brigade furent tous surpris, et là furent blessés et navrés *Bonne-Compaignie*, *Ascoustumance* et *Passe-Temps*,
» et tous les autres eurent les gorges couppées et démourerent mors en la place.

» En la quatrieme piesse est démontré, comment *Bonne-Compaignie*, *Ascoustumance* et *Passe-Temps*, qui
» estoyent eschappés de l'assaut de *Banquet*, viendrent tous navrés et couverts de sang devers *Dame Expérience*,
» et luy dire leur dure advanture, dont *Dame Expérience* fut très desplaisante et mal contente, et conclud d'en
» prendre vengence, en telle manière que *Souper* et *Banquet* ne fussent jamais ensemble.

» Après y est démontré, comment *Dame Expérience* appelle ses gens et serviteurs domestiques, comme *Remède*,
» *Secours*, *Soubresse*, *Diète*, *Sauge* et *Pilleule*, et leur ordonne qu'ilz se mettent ensemble en armes et à
» puissance, et facent tellement que *Souper* et *Banquet* soient pris partout où trouver les pourront, et les luy
» amainent prisonniers pour responde de leurs mesfaitz et mauvais crismes, dont ils sont chargés, et au surplus
» facent ayde et assistance à *Bonne-Compaignie* et ses gens, au mieulx qu'ilz pourront.

» Après y est démontré, comment les dicts serviteurs se sont mis en armes en grant arroy, accompagnés
» d'autres plusieurs qu'ilz avoient pris en leur ayde, et tant sont allés qu'ilz trouvent et apprèhendent au corps
» *Souper* et *Banquet*, lesquels estoient ensemble au plus près de ceulx qui estoient occis, eulx complaignans de ce
» que *Bonne-Compaignie* leur estoit ainsi eschapée, si les ont ruddement lyés et enferrés comme prisonniers
» criminels.

» En la cinquième piesse est démontré, comment les gens et serviteurs dessus nommés sont retournés devers
» *Dame Expérience* leur maitresse, et luy présentent les deux prisonniers.

» Après y est démontré, comment *Dame Expérience* tient grant conseil sur le fait desdits prisonniers, où
» d'un cousté sont les conseillers, assavoir *Galien*, *Ypocras*, *Avicène*, *Averroys*, habillés en façon de grans et
» notables docteurs ; d'autre cousté sont les deux prisonniers agenoillés en manière de pryer mercy et grâce,
» comme ceulx qui attendent leur jugement en matière capitale.

» Conséquament y est démontré, comment les dits conseilliers sont en discord de leurs opinions au regard
» de *Souper*, car touchant le fait de *Banquet*, tous sont d'ung accord qu'il a dessein d'estre pendu par la gorge ;

» mais pour ce que *Souper* ne parfit sa dampnable entreprise, jaçoit ce qu'il en feist son pouvoir. Aucuns estoient
» d'oppinion qu'il n'avoyt pas dessein le mourir, et qu'il suffisoit qu'on luy couppât ung des poings; et les deulx
» autres disoient qu'il avoyt esté consentant de toute la mauvaise trahison, et qu'il avoyt fait tout son pouvoir
» de tout l'accomplissement, parquoy il avoyt dessein de mort comme *Banquet*, et pour ce différée fut la matière
» et mise à ung autre jour.

» En la sixieme piesse est démonstré, comment *Dame Expérience* sceant en conseil pour le jugement rendre,
» et les deux prisonniers pris en la maniere dessus dicte, *Bonne-Compaignie*, *Ascoustumance* et *Passe-Temps*,
» ainsi navrés qu'ilz estoient, prindrent en eulx pitié et compassion de *Souper*, et se gectèrent à genoulx devant
» *Dame Expérience*, en luy priant très humblement qu'elle preigne *Souper* à mercy et lui face grace de la vie et de
» membres, en le condempnant en quelque amende cruelle, tant seulement actendu que son esfort n'avoyt sorty
» quelque effect, et que ce qu'il avoyt voulu faire procédoit plus par despit et envie de la grant chière que l'on avoit
» fait en l'ostel de *Disner* que autrement; sur quoi leur respont qu'elle aura mémoire de leur requeste.

» Et si est aussi démonstré, comment *Disner* se meict aussi à genoulx et supplie à *Dame Expérience* d'estre réparé
» de l'injure que *Souper* et *Banquet* luy ont faicte, en tant qu'ilz ont pris leur mauvais et dampnable propos en despit
» et hayne de lui et de la bonne chière qu'il avoit faite de bon cueur et de franc vouloir à ses bons hostes, qui en
» grant joye l'estoient venu visiter; et *Dame Expérience* respont qu'elle aura bon advis.

» Après y est démonstré, comment *Dame Expérience* fait lire et prononcer sa sentence par *Remède*, son
» sénéchal, contenu que, veuz les crimes dont *Souper* et *Banquet* prisonniers sont trouvés chargés et actains,
» *Dame Expérience*, pour son jugement diffinitif, condempne *Banquet* à estre pendu par la gorge aux fourches, tant
» que mort s'en ensuive; et au regard de *Souper*, en faveur de ceulx qui luy ont faict requeste, elle luy faict grace
» de vie et de membres, sauf que, asfin qu'il ne soit de lors en avant si prest et si légier de la main à faire oultraige
» comme il a esté cy devant, en telle manière que *Bonne-Compaignie* et les siens le puissent plus asseurement
» hanter et fréquenter, luy seront les deux poings jusques environ le demy bras sur les manches du parpoint
» dessoubz les manches de la robe céléement serrés, lassés et fermés à deux poignetz de plomt chacun pesant
» environ six livres, sans jamais les oster, desserer ou deffermer, et par despit qu'il a fait de *Disner*, ne pourra,
» ne devra jamais aprouchier plus près de huyt lieues le lieu où *Disner* se trouvera, et tout sur peyne de la hart s'il
» est trouvé avoir fait le contraire.

» Finablement y est démonstré, comment la dicte sentence est mise à exécution, assavoir comment dict a esté par
» l'ordonnance de *Dame Expérience*, faict l'exécution de pendre *Banquet* à unes fourches, et après, comment
» *Sobresse* lasse et serre à *Souper* les deux poignetz de plomt au dessus des poings, selon la teneur d'icelle sentence.

» Mon très redoubté seigneur, les autres tapisseries que le bon marchant me monstra vous seront bien prestées,
» se vous trouvez en telz matière quelque joyeuse récréacion, et que le commandés; car l'ouvrier est tout vostre. »

Certes, en présence de ce témoignage contemporain, il ne peut guère rester d'incertitude sur l'origine du monument que possède notre ville. Désormais, comme le dit spirituellement M. de Villeneuve, la tradition est victorieuse du doute, et l'on peut affirmer aux personnes qui se défient avec raison de l'abus des baptêmes historiques, que Nancy possède une des dépouilles du petit-fils de Jean Sans Peur et que l'étang glacé de Saint-Jean du Vieil-Atre a eu sa part dans l'immense butin semé sur les bords des lacs de Morat et de Neufchâtel. Notre tapisserie est une imitation flamande de celle que le correspondant anonyme du Duc de Bourgogne a vue à Vienne, et elle a été faite d'après la description qu'il en a donnée. Le vieux langage français et les lettres gothiques du XVe siècle *déclarant les noms des personnaiges et les beaux mistères à ce pertinens* ont remplacé sur *les robes* de ces personnages *les lettres Turquoises et le langage de Turquie*.

L'origine de notre tenture établie, c'est de son état actuel qu'il faut parler, puis du sujet qu'elle représente, enfin de l'emploi le plus convenable qui pourrait lui être donné.

La première partie de cette tâche ayant été à peu près remplie par l'abbé Lionnois, je n'ai que quelques lignes à ajouter au passage déjà transcrit de ses Essais sur la ville de Nancy. L'emplacement que la tapisserie occupe est le même que de son temps; des deux salles entre lesquelles sont partagés les divers morceaux dont elle se compose,

l'une sert aujourd'hui à la chambre d'accusation de la Cour Royale, la seconde n'est affectée à aucun usage particulier. Il est presque inutile de dire que la laine et la soie du tissu portent plus profondément qu'au siècle dernier l'empreinte des années et d'un long usage. La tenture entière, haute d'environ 3 mètres 40 centimètres, couvre une longueur de près de 19 mètres 16 centimètres, non compris celle du sixième pan qui n'appartient point à la même histoire et dont le sujet n'est pas et ne pouvait pas être, comme on le verra ultérieurement, mentionné dans la lettre au duc de Bourgogne. La bordure du bas a été coupée ainsi que toute la partie inférieure de la tenture, celle du haut subsiste en entier.

Le sujet de la tapisserie de Nancy est indiqué dans cette lettre, qui pourrait, au besoin, me tenir lieu de texte descriptif. C'est, comme le dit M. Jubinal dans notre première livraison des *Tapisseries historiées*, une histoire dont le fond allégorique a pour but d'exposer les inconvénients de la bonne chère. Elle a dû être originairement d'une seule pièce sur laquelle se déroulait l'allégorie tout entière. Les diverses péripéties de l'action étaient nettement désignées par des séparations fictives, ayant la forme de colonnes. Ce vaste tableau fut morcelé, on ne sait à quelle époque, et malheureusement les coupures n'ont pas eu lieu aux divisions indiquées par l'artiste. Plus tard on a voulu rejoindre ce qui en restait ; mais cette opération a été abandonnée à une main inintelligente qui n'a fait autre chose que de recoudre les morceaux l'un à l'autre, sans ordre et sans suite. C'est ainsi qu'ils se trouvent disposés dans les deux salles dont ils revêtent les murs, depuis l'époque où, la Lorraine ayant perdu sa nationalité, la procession commémorative du 5 janvier fut abolie, et le trophée de victoire formé des dépouilles du Téméraire cessa d'être porté dans les grandes solennités religieuses.

J'ai rétabli l'ordre naturel de ces morceaux dans la première livraison des *Tapisseries historiées*, et il va sans dire qu'ils reparaîtront de même dans cette seconde publication, toute spéciale, de la tapisserie de Nancy. Mais comment restituer les figures enlevées totalement, celles même qui n'ont été que mutilées par suite du morcellement qu'elle a subi ou du rapprochement mal entendu de ses parties disjointes ? Il est bien force de laisser subsister ces lacunes, et elles ne sont pas les seules qu'on ait à déplorer. Il en est de bien plus fâcheuses que je signalerai ultérieurement, et qu'il est facile de s'expliquer, pour peu qu'on songe à combien d'accidents et d'avaries dut être exposée cette tenture dans les camps et parmi les bagages de l'infatigable guerrier que, depuis la journée de Granson, le Dieu des batailles poursuivait de ses rigueurs.

Passons maintenant à l'explication des scènes que mes planches exposent au lecteur et de l'action principale à laquelle concourent les nombreux personnages que nous y voyons figurés. Le correspondant du duc de Bourgogne l'a déjà donnée dans la lettre que j'ai transcrite, car, je le répète, notre tapisserie n'est qu'une imitation de celle qu'il y décrivait ; mais le programme tracé par lui, suivant le désir de son très-redouté Seigneur, pour être *appliqué à l'ouvrage de figurance de tapisserie*, ce programme a été, sinon dépassé, au moins modifié dans l'exécution, et ce n'est pas seulement dans le costume des personnages, qu'à *la façon Turquoise*, on a substitué les formes et les usages de l'Europe occidentale au XVe siècle. Je vais donc, à l'exemple de M. Jubinal, faire ressortir ces différences en rapprochant de la description de la tenture originale les détails de la copie flamande et quelques fragments d'une moralité qui a transporté sur la scène dramatique française le sujet de *la condampnation de Souper et Banquet*.

Cette moralité portant presque le même titre a été imprimée plusieurs fois, avec d'autres ouvrages de Nicole de la Chesnaye qui en est l'auteur, dans un volume intitulé *La nef de santé*. Les diverses éditions qui en ont été faites sont décrites ou mentionnées par M. Brunet dans ses Nouvelles recherches bibliographiques. La plus ancienne est, à ce qu'il paraît, celle d'Antoine Vérard, Paris, 1507, in-4°; elle est dédiée à Louis XII. Il y avait à cette date trente ans accomplis depuis la mort de Charles le Téméraire, et comme ce Prince a commencé de régner en 1467, on peut, avec probabilité, faire remonter à trente-cinq ans environ l'exécution de la tapisserie flamande *de condampnation de Souper et Banquet*. Nicole de la Chesnaye qui vivait sous le règne de Louis XII, aura vu cette tenture, soit à Dijon, soit en Flandre, peut-être même à Nancy, et y aura pris le sujet de sa moralité. Cette opinion de l'antériorité de la tapisserie sur le drame est exprimée par M. de Villeneuve, comme par M. Jubinal.

La moralité de *Condamnation des banquets à la louange de Diepte et Sobriété*, a pour conclusion ces six vers, que prononce un grave personnage appelé *le Docteur Prolocuteur*.

> Nous desirons de réformer
> Excés et superfluyté,
> En détestant gulosité
> Qui consume vin, chair et sain (1),
> Recommandant sobriété
> Qui rend l'homme léger et sain.

C'est le but que s'est proposé Nicole de la Chesnaye et qu'il annonce encore surabondamment dans un prologue en prose, dont cette pièce est précédée. La moralité qui ressort des principales scènes figurées sur notre tapisserie, est aussi que *trop manger nuit*.

Tous les personnages qui ont un rôle à jouer dans la pièce, et ils sont au nombre de trente huit, portent le même nom que sur la tenture. Celle-ci toutefois a de plus, aux festins qu'elle représente, quelques convives anonymes. Nicole de la Chesnaye semble s'excuser, dans son prologue, de n'avoir pas *toujours gardé le genre et le sexe* de ses personnages, *selon l'intention ou règle de grammaire*. Il en est de même de la tapisserie où, entre autres, *Sobresse, Diette, Pilule* portent les vêtements du sexe masculin. Le poëte en donne du reste une raison fort plausible, qui peut également servir à justifier l'artiste. C'est qu'elles *ont l'office de commissaires, sergents et exécuteurs de justice et s'entremêlent de plusieurs choses qui attiennent plus convenablement à hommes qu'à femmes*.

On a vu que, dans la première pièce d'œuvre de la tapisserie originale, Disner, Souper et Banquet, invitent aux plaisirs de la table, Bonne-Compaignie, Ascoustumance, Passe-Temps, Gourmandise, Friandise, Je-Boy-à-Vous, Je-le-Pleige (2), que l'invitation est acceptée, et que Bonne-Compaignie et toute sa suite doivent se rendre successivement chez les trois Amphitryons. Disner doit les recevoir le premier, puis Souper, et en dernier lieu Banquet. C'est la première scène; la seconde se passe en *l'ostel de Disner* qui festoye ses convives et *les fait servir à grant largesse*, et dans la troisième, ceux-ci bien repus prennent congé de leur hôte, en échangeant avec lui ces civilités cérémonieuses, en remplacement desquelles il est d'usage aujourd'hui de prendre son chapeau sans rien dire et de gagner la porte.

Ma planche n° 1, ne reproduit que la seconde de ces trois scènes. Les deux autres manquent dans la tenture, où, cependant, il y a lieu de croire que l'une d'elles au moins existait primitivement (3). Souper et Banquet sont témoins par une fenêtre de ce qui se passe au festin de Disner, et une légende qui flotte au dessus de l'estrade des musiciens explique en quatre vers l'ensemble de la scène.

> Souper et Banquet eaultement
> Vindrent l'assemblée adviser
> Dont par envie prestement
> Compindrent de vengeance user.

Les convives sont au nombre de onze, savoir : Bonne-Compaignie assise à la droite de Disner, Je-boy-à-Vous, Passe-Temps, Gourmandise, Je-vous-Plaige et Friandise. Les quatre autres ne sont désignés par aucun nom. Plusieurs valets sont occupés à les servir et trois musiciens qui occupent une espèce de tribune soufflent dans des flûtes dont l'une est d'une longueur remarquable. Sur le devant de la scène, le fou, personnage obligé de toutes les fêtes de ce temps-là, coiffé d'un bonnet à oreilles d'âne, dont la pointe recourbée se termine en tête d'oie, joue avec un levrier à qui il fait manger un os et lève de la main droite sa marotte comme pour chasser un épagneul qu'un valet tient en lesse et qui semble prêt à aboyer. Un autre valet est debout auprès de lui, armé d'un fouet à double lanière.

(1) La graisse des animaux.

(2) Le même personnage est appelé aussi *Je-Le-Pleige-d'Autant*, nom pris sans doute de la réponse qu'on faisait à *Je-Boy-à-Vous* et qui doit signifier *Je vous donne même assurance*, ou *j'en dis autant*. Car *Plaigar* veut dire parler et *pleiger*, garantir, promettre.

(3) La longueur du pan n'est que de 2 mètres 92 centimètres.

C'est aussi par *quelque fenêtre haulte,* dit la rubrique de la moralité, que Souper et Banquet observent les convives ; et voici leur conversation.

SOUPPER.

Velà une feste jolye :
Ilz ne se sçavent contenir.

BANCQUET.

Qui trop en prent, il fait follie :
Cela ne se peut maintenir.

SOUPPER.

Si fort son estomac fournir
Nest pas pour avoir alégence.

BANCQUET.

Laissez-les devers nous venir,
Nous aurons brief la vengence.

Dans la seconde pièce de la tapisserie vue à Vienne, le dépit que ressentent Souper et Banquet de l'espèce de préférence que Disner a obtenue sur eux et les intentions malveillantes qui les animent, manifestés sans doute par leur contenance et leurs gestes, étaient le sujet d'une nouvelle scène qui, dans la tapisserie flamande, ne fait qu'une avec celle du premier festin. Il est à présumer que l'appareil gastronomique y reparaissait avec quelques variantes.

Les deux autres scènes de cette seconde pièce étaient l'arrivée de Bonne-Compaignie et sa brigade *en l'ostel* de Souper qui les accueille joyeusement, et les met à table ; puis, après leur avoir fait faire bonne chère, s'échappe furtivement et revient tomber sur eux avec ses gens qu'il avait mis en embuscade, les accable de coups et de mauvais traitements auxquels ils parviennent à se soustraire par la fuite. Elles manquent l'une et l'autre dans la tapisserie flamande, où cependant on n'a pas dû négliger de les reproduire.

Dans l'œuvre de Nicole de La Chesnaye, c'est aussi Souper qui régale. Il presse Bonne-Compaignie de faire honneur au repas.

Madame, mangez s'il vous plait
Et si tastez de tous nos vins :
J'en ay du plus friandelet
Qui soit point d'icy à Provins.
Sus ! ho ! serviteurs barbarins,
Apportez-nous ces hustandeaux,
Poulets et chappons pélerins,
Cignes, paons et perdreaux,
Espaulles, gigots de chevreaulx,
Becquasses, butors, gelinectes,
Lièvres, connins et lappereaulx,
Hérons, pluviers et alouettes.

Cette énumération de mets est suivie d'une curieuse nomenclature de sauces, dont plusieurs sont restées. C'est l'écuyer de Souper qui prend la parole.

> Véez en cy de trop plus parfaictes
> Que cyvé ne galmafrée
> Tout premier vous sera donnée
> Saulse Robert et Cameline.
> Le saupiquet, la cretonnée,
> Le haricot, la salemine,
> Le blanc manger, la galentine,
> Le grave sentant comme balsme,
> Boussac montée avec dodine
> Chaulbumer et saulse madame
> ...Véez et cappes, limons, popons,
> Citrons, carottes et radices.

Lorsque le dessert est servi, les maladies qui *espiaient par quelque fenestre haulte*, dit encore la rubrique, demandent à Souper qui vient de sortir s'il faut tuer les convives ; Souper répond qu'il faut seulement les bien battre. Ses ordres s'exécutent, les maladies se ruent à qui mieux sur ces pauvres gens tout entiers aux plaisirs de la table.

Et dit la rubrique pour l'enseignement des acteurs : « Elles abattront la table, les tresteaux, vaisselle et escabelles; » et il n'y aura personne des sept qui ne soit battu; toutesfoys ils échapperont comme par force, l'ung de playe, l'autre » saignant ; et pourra durer ce conflict le long de une patenostre ou deux. »

La troisième pièce de la tapisserie originale faisait voir l'arrivée chez Banquet de « Bonne-Compaignie et sa brigade, après qu'ils sont échappés du danger de Souper. » Le festin auquel on les fait asseoir est encore plus somptueux que le précédent, mais en revanche la trahison dont ils sont victimes est bien autrement cruelle. Il n'avaient été que bâtonnés chez Souper, ici on leur coupe la gorge ; et, des sept convives que nous connaissons, il n'échappe que Bonne-Compaignie, Ascoustumance et Passe-Temps ; les autres sont restés morts sur le carreau, eux ne sont que blessés.

Sauf l'arrivée chez Banquet, rien de tout cela ne manque dans notre tapisserie (V. pl. 2 et 3.), et cette partie de l'histoire y occupe deux pans [1] où les détails sont semés avec profusion.

L'appareil du festin est des plus splendides ; c'est sans doute ainsi qu'avaient lieu, à la fin du XVe siècle, chez de hauts et puissants Seigneurs, les grandes solennités du culte gastronomique. La place du *surtout* est occupée sur la table par un vaisseau rempli d'oiseaux, voguant sur une mer où les poissons abondent. Au milieu du navire s'élève, un mât dont la voile est d'hermine et de soie, et que surmonte une femme nue dans l'attitude de la Vénus pudique, mais dont les charmes appartiennent au genre de beauté qui distingue la Vénus du cap de Bonne-Espérance. A chaque extrémité de la table, un paon, portant au cou un écusson, déborde le tapis de tout l'étalage de sa magnifique queue ; entre autres plats, on distingue une hure de sanglier tatouée. L'éclairage consiste en quatre cierges colorés, semblables dit l'abbé Lionnois, « aux chandelles des Rois qui sont encore en usage en Lorraine parmi la populace et les gens de la » campagne. » Banquet est debout devant la table entre Friandise et Gourmandise assises, de même que les autres convives. A droite, un groupe de musiciens ; au fond vers le milieu, les trois flûteurs qu'on a vus chez Dîner, et, plus à gauche, un dressoir chargé de vaisselle élégante et riche. Sur le devant, le fou, dont la coiffure n'a rien de remarquable, est assis à terre aux pieds de son maître et joue avec un chien. Quelques valets circulent autour de la table, occupés à servir.

Banquet paraît sur ce pan de tapisserie dans trois scènes différentes. On vient de le voir avec ses convives. A droite, à peu près sur le même plan que les flûteurs, hors de la salle et comme eux également témoin de ce qui s'y passe, il est à la tête de ses gens, revêtu d'une cuirasse et d'une cotte de mailles, et sur le point d'armer sa tête d'un casque qu'on lui présente. A l'extrémité gauche du tableau où se trouvent aussi Souper et un autre personnage de distinction, on le revoit près de la table, portant une main à son épée, et de l'autre donnant un signal à des gens qui sont près de la porte et dont la mauvaise mine est parfaitement expliquée par les noms de Fièvre, Apoplexie, Colique, Goutte et Gravelle.

[1] Ces pans ont de longueur, l'un 5 mètres 3 centimètres ; l'autre, 4 mètres 22 centimètres.

Au-dessus de ces différentes scènes sont disposées trois légendes chacune de quatre vers.

>Chière ilz tirent joyeusement
>Y estant banquet et la route (1)
>Qui sarmerent et la proprement.
>Occirent l'assemblée toute.

>Les trois folz ont grant volanté,
>De cherche leur malle meschance,
>Quand on a bien ris et chanté,
>A la fin fault tourner la chance.

>Ha vous vollez avoir plaisance,
>Bien l'auré vous ung tandis,
>Mes gens qui prennent leur aisance,
>Enfin se treuvent plus mauldit.

Voilà pour la planche 2. Passons à la 3ᵉ qui n'en est pour ainsi dire que la continuation. Le signal est donné, et déjà la table est renversée, le parquet couvert de débris, et les maladies qui se sont jetées avec fureur sur les infortunés convives leur ont porté les premiers coups. Pleurésie égorge Gourmandise, Fièvre traite de même Je-Boy-à-Vous qu'elle tient par les cheveux, et la lance d'Apoplexie s'enfonce dans la poitrine de Friandise. Je-vous-Plaige, à genoux, les mains jointes, est frappé sans pitié du glaive que tient Esquinancie. Derrière lui, dans la même attitude, le Fou à l'air de demander grâce. Gravelle, Goutte et d'autres maladies diversement armées semblent chercher des yeux leurs victimes. On voit à la tête de cette bande hideuse Banquet, dont le chef est couvert d'un casque à plumes flottantes et l'armure d'un hoqueton richement brodé. Il frappe à coups redoublés de son épée à deux mains sur plusieurs personnages, au nombre desquels on distingue Bonne-Compaignie et Passe-Temps, qui, par leurs gestes, expriment l'indignation ou l'effroi. L'un deux nommé Pourit ou Poirat (2) est tombé à ses pieds. C'est la première fois qu'on le voit figurer, ainsi qu'un autre appelé Je-m'Etonne.

La règle de l'unité n'est pas plus respectée sur ce pan que sur celui qui précède. On y voit, au-dessus de la scène que je viens de décrire et dont rien ne les sépare, Ascoustumance, Passe-Temps et Bonne-Compaignie. Les deux derniers se trainent péniblement et tous trois se hâtent de gagner la porte de ce logis dont il faut payer si chèrement la traîtreuse hospitalité. La première légende de ce morceau s'applique à ce qui s'est passé chez Souper.

>Tables, tresteaulx, viande belle,
>Ont sur terre gisant laissé,
>Pour fouyr soupper le rebelle,
>Qui de coups les a defroissez.

Les deux autres en ces termes :

>Les maulx qu'entre eulx ont conspirés,
>Sont effaict pleinement sortyt,
>Couteaulx de la gueyne ont tirés
>Checlin (chacun) vers la table vertit.

(1) *Route*, de *rota*, troupe, compagnie.
(2) L'abbé Lionnois a lu Poirat; suivant lui, ce nom dérive de poiré, boisson faite avec des poires fermentées et qui désigne l'ivresse.

Car ung autre l'autre abbattit,
Et de leurs coteaulx les occirent,
Bonne Compagnie se partit
Aux coups et deux (Deuil) qui s'en partirent.

Les personnages de cette scène sont, en général, remarquables par l'expression ; plusieurs d'entre eux, et particulièrement Banquet, sont fort bien dessinés.

Je vais maintenant placer en regard de ce pan de notre tapisserie, la partie du drame qui y correspond.

BANCQUET.

Appoplexie ! Ydropisie !

APPOPLEXIE.

Qui est là ?

YDROPISIE.

C'est le Bancquet.

BANCQUET.

Où êtes-vous, Epilencie ?

EPILENCIE.

Me voicy preste en mon roquet.

BANCQUET.

N'oubliez crochet ne hocquet
Et amenez vostre assemblée.
J'ai déjà pris mon biquoquet
Pour entrer en plaine meslée.

PLEURÉSIE.

La compaignie est affolée
Si je l'embrasse par le corps.

BANCQUET.

Allons frapper à la vollée
Sans leur estre misericors.
A mort !

BONNE—COMPAGNIE.

Qui vive ?

ESQUINANCIE.

Les plus fors.

On lit en rubrique : *Notez que les bancqueteurs se doivent monstrer bien piteux, et les autres bien terribles* ; puis la scène continue.

PASSE-TEMPS.

Voicy la trahison seconde.

GOURMANDISE.

Pleust à Dieu que je feusse hors!

PARALISIE.

A mort!

JE-BOY-A-VOUS.

Qui vive?

COLICQUE.

Les plus fors.

JE-PLEIGE-D'AUTANT.

Aurons-nous souvent tels effors?

APPOPLEXIE.

Faut-il que cest ivroing responde?
A mort!

PASSE-TEMPS.

Qui vive?

YDROPISIE.

Les plus fors.

BONNE-COMPAIGNIE.

Voicy la trahison seconde.

BANCQUET.

Qu'on tue tout.

ÉPILENCIE.

Qu'on les confonde.

BONNE-COMPAIGNIE, *en eschappant.*

Il se faut sauver qui pourra.

ÉPILENCIE.

Ils veulent tenir table ronde,
Mais par Dieu on les secourra.

PASSE-TEMPS, *eschappant.*

Més huy on ne m'y pugnira.

ACOUSTUMANCE.

De moy s'ilz ne sont bien huppez.

BANCQUET.

Bon gré Saint Pol tout s'en ira,
Les principaulx sont eschappez.

PLEURÉSIE.

Ces quatre seront decouppez.

JE-BOY-A-VOUS.

Hélas! ayez pitié de nous.

ESQUINANCIE.

Chargez sur eulx.

PLEURÉSIE.

Frappez, frappez! etc.

En marge de cette page, la rubrique porte : « *Colicque et Gravelle font assault à Je-Boy-à-Vous;— Appoplexie et Épilencie à Friandise;—Esquinencie et Paralisie à Gourmandise;—Pleurésie et Goutte à Je-Pleige-d'Autant; —Les autres deux abatront tables, tresteaulx et le demeurant.* »

Je poursuis en laissant de côté quelques vers.

JE-PLEIGE-D'AUTANT.

Hélas! je faiz grant conscience
De tant de vin que j'ay gasté.

GOURMANDISE.

Et moy je pers la pacience
Quant je pense à ce gros pasté.

ESQUINANCIE.

Vous en aurez le col tasté,
Car tantost vous estrangleray.

PARALISIE.

Affin que son cas soit hasté,
Tous ses membres affoleray.

COLICQUE.

C'estuy cy je despecherai :
C'est des bons archipotateurs.

JE-BOY-A-VOUS.

Attendez un peu, si diray
Adieu à tous ces auditeurs.
Adieu, gourmands et gaudisseurs,
Je vays mourir pour voz péchez.

FRIANDISE.

Adieu, taverniers, rôtisseurs;
Adieu, gourmands et gaudisseurs.

JE-PLEIGE-D'AUTANT.

Adieu, de verres fourbisseurs,
Qui maintz potz avez despeschez.

GOURMANDISE.

Adieu, gourmands et gaudisseurs,
Je vays mourir pour vos péchez.

BANCQUET.

Je vueil bien que vous le sachez,
Vous besongnez trop lâchement.

JE-BOY-A-VOUS.

O Bancquet, qui gens remerchez,
Nous vous avons creu follement.

Il y a, comme on voit, conformité de détails entre la moralité et la tenture; seulement, Nicole de La Chesnaye a plutôt imité que traduit. Les personnages égorgés dans l'une subissent dans l'autre le même sort, avec cette seule différence qu'ils n'ont pas affaire au même bourreau. Il en est toutefois que le poëte n'a pas mis en scène : Je-m'Etonne et Poirat ne paraissent pas dans le drame, et le Fou n'est pas présent au combat comme il l'était au festin.

Revenons maintenant aux trois dernières pièces d'œuvre de la tapisserie originale. On y voyait Bonne-Compaignie, Ascoustumance et Passe-Temps se réfugier tout couverts de sang *devers Dame Expérience* et lui raconter leur mésaventure; et Dame Expérience, indignée de la double trahison dont ils avaient été victimes, donne l'ordre à ses serviteurs d'arrêter partout où ils les trouveraient et d'amener devant elle Souper et Banquet pour qu'ils eussent à répondre de leurs méfaits. Cet ordre était aussitôt mis à exécution, et tandis que les deux coupables garottés et *enferrés comme prisonniers*, attendaient à genoux leur sentence, Dame Expérience délibérait avec Gallien, Ypocras, Avicenne et Averroes, ses conseillers, sur le châtiment qu'ils avaient mérité. Pas de doute sur le fait de Banquet, ses juges étaient d'accord qu'il devait être *pendu par la gorge;* mais quant à Souper, les avis étaient partagés, entre la peine de mort et la mutilation du poing, lorsque la généreuse intervention de Bonne-Compaignie, Ascoutumance et Passe-Temps appuyée des instantes prières de Disner, obtient pour lui *grace de vie et de membres*. Cette dernière scène était représentée sur la sixième pièce, ainsi que celle de la condamnation et de l'exécution. On voyait Banquet attaché aux fourches patibulaires, tandis que Sobriété scellait aux deux poignets de Souper des manchettes de plomb, pesant chacune six livres, selon la teneur de la sentence.

Telle était l'histoire allégorique traitée par l'artiste oriental et que le correspondant du duc de Bourgogne vit se dérouler sur *le fin veloux entretissu en plusieurs endroits d'or fin*. De nombreuses légendes *déclairaient les mystères à ce pertinents*. Les noms des personnages étaient écrits sur leurs habits, et peut-être aussi que, pour les faire parler, des banderoles sortant de leur bouche suppléaient au mutisme de la peinture.

Voyons comment ont procédé le tapisier flamand et le dramatiste français pour traduire cette œuvre originale dans le langage propre à chacun d'eux.

Deux scènes, entre lesquelles s'interpose une colonne, sont retracées sur la planche 4. Dans la première, qui est évidemment incomplète, Dame Expérience, assise sur un trône, entourée de ses serviteurs, et tenant de la main droite la baguette du commandement, écoute avec une émotion visible les plaintes que, Ascoustumance, Passe-Temps et un troisième personnage, qui est sûrement Bonne-Compaignie, mais dont on ne voit plus que les mains et une partie du manteau, lui font de la méchanceté de Souper et de la scélératesse de Banquet. Au-dessus d'eux, on lit :

Cy conclut d'estre présentans
Par devant Dame Expérience
La griefve adventure contant
Qui mal la prit en pacience

Une autre légende offrait le commencement de l'explication, mais la tapisserie, coupée en cet endroit, n'en a conservé que quelques mots.

La seconde scène représente encore Dame Expérience sur son trône. A sa droite et debout, sont les trois plaignants, et un quatrième personnage sans nom; devant elle, et à sa gauche, de nombreux serviteurs, armés de lances et de hallebardes, se mettent en devoir d'exécuter les ordres qu'elle vient de donner. Un petit page les suit, portant sous le bras une très-grande épée. On peut lire plus ou moins distinctement sur les habits de quelques-uns : *Diète*,

Remède, *Pilule* et *Secours*. Les formes de Diète semblent accuser le sexe féminin, quoiqu'elle n'en porte pas le vêtement; mais Pilule a des moustaches et de la barbe. Au bas, sur la droite du spectateur, un homme et une femme se livrent à une conversation animée.

La légende de ce fragment porte :

> Dame Expérience manda
> Des serviteurs grans et menus (1)
> Et expressement commanda
> Que Soupper et Banquet tenus
>
> Fussent en telle seureté que nulz
> Des deux ne se piult excuser
> Pour respondre es cas adevenuz
> Dont on les voulloit accuser.

Le pan que reproduit la planche 5 présente encore deux scènes séparées par une colonne. Dans la première, Souper et Banquet, richement vêtu, liés ensemble avec une corde, dont un des bouts est tenu par Clistère, sont conduits comme des accusés qu'on amène devant leurs juges. Secours, Pilule et un autre estafier, tous trois armés, marchent derrière eux les serrant de près. Au bas, à droite, Averroes et Galien revêtus de longues robes s'entretiennent ensemble. Le fond du tableau représente une porte de ville et des maisons.

Dans la seconde, dont le théâtre est une salle de moyenne étendue éclairée par des croisées légèrement ogivales, et en communication avec l'extérieur par une porte cintrée, les accusés, vêtus comme on vient de le voir, sont sur la sellette; une corde tenue par Remède leur passe à tous deux sous les bras. Souper paraît adresser la parole à son complice dont l'attitude exprime l'abattement. Le trône où siége Dame Expérience est entouré de ses conseillers debout et en robes longues. Averroes et Galien sont à droite, les deux autres, qui ne sont pas dénommés et qui probablement représentent Hippocrate et Avicenne, sont à gauche avec un personnage dont les épaules sont couvertes d'une espèce de camail et la tête d'un chaperon tricorne à longues oreilles pendantes. On voit à la barre Bonne-Compaignie, Ascoustumance et Passe-Temps. Le greffier assis devant un petit bureau, fermant à volets, aux pieds duquel se jouent deux jeunes levriers, écrit la sentence de l'un des accusés. Celle de l'autre est déjà sur un parchemin que tient ostensiblement un officier de justice, debout près du greffier, et les yeux fixés sur Banquet. Cette circonstance peut expliquer la consternation de celui-ci, dont on vient apparemment de lire la condamnation capitale. Une douzaine de spectateurs des deux sexes assistent à cette scène, derrière une balustrade qui les sépare des acteurs et que la présence de plusieurs gardes ne leur permet pas de franchir.

Les personnages qui figurent sur ces deux derniers pans sont remarquables par la variété, et plusieurs d'entre eux par la richesse de leur habillement. La même diversité règne dans les pièces d'armure que portent les estafiers.

Un quatrain deux fois répété forme la légende. Il se rapporte évidemment à la sentence de Souper.

> Pesant six livres et en tel point
> Demeurer les jours de la vie
> Affin qu'il ne s'avance point.
> Jamais nuyre aultrui par envie.

Ce pan est le dernier de notre tenture dans son état actuel. La fin qui, selon toutes les probabilités, représentait l'exécution de la sentence et le supplice de Banquet, a été perdue. J'y suppléerai, autant que possible, à l'aide de la moralité, qui, grâce à la typographie, nous est parvenue tout entière.

(1) L'abbé Lionnois, dans la description peu exacte qu'il donne de notre tapisserie, en a fait des *Sénateurs grands et vieux*.

Il me faut reprendre l'œuvre de Nicole de la Chesnaye au point où je l'ai laissée, c'est-à-dire, à la plainte de Bonne-Compaignie.

Les trois convives échappés au guet-a-pens de Banquet, se présentent dans un état lamentable. Bonne-Compaignie est *toute affolée*, Ascoustumance a *l'épaule avalée*, et Passe-Temps le *dos confondu*. C'est la première qui a la parole, elle expose ce qui s'est passé à leur égard chez Souper et chez Banquet, et nomme les compagnons qu'elle vient de perdre. Ce sont : Je-Boy-à-Vous, Je-pleige-d'Autant, Friandise et Gourmandise. Dame Expérience ordonne à ses gens d'aller arrêter les coupables, ce qui est exécuté sans délai. Ils étaient à s'entretenir avec Diner qui venait de leur prédire une triste fin, lorsque les estafiers arrivent et les arrêtent. On les conduit devant Dame Expérience qui répond à leurs protestations d'innocence par la menace de la torture, s'ils ne parlent *aultrement*. Une seconde comparution ordonnée sur l'avis d'Hippocrate, Galien, Averoes et Avicenne, car il faut bien les *examiner* avant de les condamner, est employée à leur interrogatoire et à leur confrontation avec les témoins. Cette fois, Souper avoue le fait des coups de bâton, mais en niant toute participation au meurtre des convives dont l'accusation ne doit peser que sur Banquet. C'est Remède qui tient la plume faisant fonctions de greffier.

Une exception d'incompétence, comme on dit au Palais, est proposée par les accusés.

> Nulz hommes, tant jeunes que vieulx,
> Voire des le temps du déluge,
> N'esleurent jamais sur leurs lieux
> Une femme pour estre juge.
> Le droit tant civil que divin
> Pour nous enseignement donner,
> Dit que le sexe femenin
> Ne doit juger ne condamner.

Des exemples puisés dans l'histoire sacrée et profane motivent de la part de dame Expérience le rejet du *déclinatoire*. Les accusés sont reconduits en prison, puis, après une longue discussion, ramenés pour être interrogés de nouveau. C'est alors seulement que Banquet fait l'aveu de son crime.

Voilà le procès instruit, il s'agit maintenant de juger les coupables. Diner qui se trouve dans l'auditoire prend part à la délibération, et conclut à la condamnation à mort de Souper que la Cour paraît vouloir traiter avec indulgence, car, dit-il :

> Qui disne bien, Dieu mercy,
> Il n'a que faire de soupper.

On n'a point égard à son opinion dont le désintéressement paraît suspect, et Banquet seul est condamné à mort. Voici en quels termes est conçue la sentence dont la lecture est faite en audience publique par Remède :

> Veu le procès de l'accusation
> Fait de piéçà par Bonne-Compaignie.
>
> Veu l'homicide accompli par envie
> Es personnes premier de Gourmandise
> Et d'autres troys qui ont perdu la vie,
> Je Boy-à-Vous, Je-Pleige et Friandise,
> Conséquemment confession ouie
> Que a fait Bancquet sans quelconque torture.
>

Eu le conseil des saiges et des lectrez
.
Et au surplus oi les médecins
Tous oppinans que le long Soupper nuyt
Et que Bancquet remply de larrecins
Fait mourir gens et ce commet de nuyt...

Pourtant, disons tout par diffinitive,
A juste droit sans reprehension,
Que le Bancquet, par sa faulte excessive
En commettant cruelle occision,
Sera pendu à grant confusion
Et estranglé pour punir la malice.
.
Quant à Soupper qui n'est pas si coulpable,
Nous luy ferons plus gracieusement.
Pour ce qu'il sert trop de metz sur table
Il le convient restraindre aucunement.
Poignets de plomb pesans bien largement
En long du bras aura sur son pourpoint,
Et du Disner prins ordinairement
De six lieues il n'approchera point.

Ces six lieues veulent dire, suivant l'explication qu'Avicenne se charge de donner, qu'entre le dîner et le souper, il faut laisser pour la digestion un intervalle de six heures. Il paraît que c'était assez pour les robustes estomacs du seizième siècle.

Souper remercie comme de raison ses doux juges, et Banquet se lamente. Diète qui doit faire l'office de bourreau passe à Banquet la corde au cou; un confesseur arrive qui lui montre le crucifix, et on l'emmène. Quant à Souper, Sobriété lui plombe les poignets et ne se fait pas faute d'aiguillettes pour la ligature; après quoi on le chasse. Pendant ce même temps, Banquet marche vers le lieu du supplice, et lorsqu'il y est arrivé, il se confesse; puis, à genoux, le visage tourné vers le peuple, il s'accuse hautement de certains méfaits d'une autre nature que celui pour lequel il est condamné :

Devers le soir en mes repas.
J'ai fait dancer le petit pas
Aux amoureux vers moi venus,
Et puis sans ordre ne compas
User des œuvres de Vénus.
.
.
J'ay fait chopiner chopineurs,
J'ay fait doux regards regarder,
J'ay fait brocardeurs brocarder.
.
.
.
J'ay fait assembler jeunes gens
De nuyt pour faire bonne chière;
Là sont gorriers joliz et gens,
Là se trouve la dame chière.

Il monte ensuite à l'échelle, mais si lentement qu'il faut, l'aider et, parvenu au dernier échelon, il exhorte ceux qui l'écoutent à s'amender. Enfin, dit la rubrique, *Dyete le boute jus de l'eschelle et fait semblant de l'estrangler à la mode des bourreaulx*. Je répèterai, pour finir, ces quatre vers que le poëte met dans la bouche de Dame Expérience.

<div style="text-align:center">
Or, est Bancquet exécuté,

Les gourmands plus n'en jouyront,

Disner et Soupper fourniront

A l'humaine nécessité.
</div>

L'allégorie que Nicole de la Chesnaye a empruntée à notre tapisserie, pour la produire sur la scène, est tellement transparente et si bien indiquée par les noms et le choix des personnages entre lesquels les rôles sont distribués que ce serait faire injure à l'intelligence de mes lecteurs que d'en donner une explication, fût-elle des plus sommaires. Le poëte n'a, du reste, rien ajouté à l'œuvre du peintre. C'est la même pensée morale, mise en action et exprimée de la même manière; il n'a fait que la paraphraser en rimes. En un mot, le drame se trouvait tout fait quand Nicole de La Chesnaye a entrepris de l'écrire, et, si, comme le dit M. Emile Morice dans son Histoire de la mise en scène depuis les mystères jusqu'au Cid, cette *moralité* est mieux conduite que la plupart des pièces du même genre, c'est au peintre qu'il faut en faire honneur.

J'ai parlé d'un pan de la tapisserie de la cour royale qui, quoique placé à la suite de la tenture de *condampnation de Souper et Banquet*, et provenant, dit-on, de la même origine, n'appartenait pas au même sujet. C'est celui que présente ma planche 6°. Voici la description que donne l'abbé Lionnois « de cet autre trophée remporté sur
» le duc de Bourgogne. Assuérus est assis sur son trône placé sous un feuillage de vignes, il est environné de ses
» conseillers, son garde des sceaux, devant lui, porte au cou le sceau de l'empire; le greffier taille sa plume ayant
» des lunettes sur le nez et un rouleau de parchemin à demi écrit sur son bureau. Un grand nombre de Juifs et
» Mardochée à leur tête se trouvent présents dans une grande sécurité, le bonnet sur la tête. A côté, Esther aussi,
» sous un pavillon avec rideaux, accompagnée de ses dames d'honneur. Aman et toute sa suite tremblant, la tête
» nue et paraissant demander grâce et miséricorde. »

Je ne tenterai pas de décrire à mon tour cette tapisserie qui a dû être autrefois beaucoup plus grande, je ne trouverais pas grand'chose à redire à cette explication, si un examen attentif de la tapisserie qui est endommagée et surtout éraillée en plus d'un endroit, ne m'avait fait découvrir le nom de *Vasthi* sur la robe de cette belle reine qu'avec l'abbé Lionnois j'étais tenté de prendre pour Esther. Et comme l'exclusion d'Esther entraînait nécessairement celle de Mardochée et de tous ses Juifs, j'ai dû chercher une autre version. C'est la Bible elle-même qui me l'a fournie. Que mes lecteurs donc, et je le recommande surtout à mes lectrices pour leur instruction, ouvrent l'Ancien Testament au livre d'Esther, ils y trouveront, comme moi, ce qui suit [1].

Chap. 1er. Verset 5....« Il (Assuérus) commanda qu'on fît un festin pendant sept jours dans le vestibule de son jardin. .

« 9. La reine Vasthi fit aussi un festin aux femmes dans le palais où le roi Assuérus avait coutume de demeurer...

« 10. Le septième jour, lorsque le roi était plus gai qu'à l'ordinaire et dans la chaleur du vin qu'il avait bu avec
» excès, il commanda à Mauman, Bazathu, Hacbona, Hagatha, Abgatha, Zethar et Charchas, qui étaient les sept
» eunuques officiers ordinaires du roi Assuérus. »

« 11. De faire venir devant le roi la reine Vasthi avec le diadème en tête pour faire voir sa beauté à tous les
» peuples et aux premières personnes de sa cour, parce qu'elle était extrêmement belle. »

[1] Je me suis servi de la traduction du P. Legros de l'Oratoire.

« 12. Mais elle refusa d'obéir et dédaigna de venir, selon le commandement que le roi lui en avait fait faire par ses eunuques. Assuérus entra donc en colère et il fut transporté de fureur. »

« 13. Il consulta les sages habiles dans l'histoire, qui étaient toujours près de sa personne, selon la coutume ordinaire à tous les rois et par le conseil desquels il faisait toutes choses, parce qu'ils savaient les lois et les ordonnances anciennes. »

« 14. Les premiers et les plus proches du roi étaient Charsena, Sether, Abmatha, Tharsis, Chares, Marsana et Mamuchan qui étaient les sept principaux seigneurs des Perses et des Mèdes...... »

« 15. Le roi leur demanda donc quelle peine méritait la reine Vasthi qui n'avait point obéi au commandement que le roi lui avait fait faire par ses eunuques. »

« 16. Mamuchan répondit en présence du roi et des premiers de sa Cour : « La reine Vasthi n'a pas seulement offensé le roi, mais encore tous les grands seigneurs et tous les peuples qui sont dans toutes les provinces du roi Assuérus. »

« 17. Car cette conduite de la reine, étant sue de toutes les femmes, leur apprendra à mépriser leurs maris et on dira : Le roi Assuérus a commandé à la reine Vasthi de venir se présenter devant lui, et elle n'a point voulu lui obéir. »

« 18. A son imitation, les femmes de tous les grands seigneurs des Perses et des Mèdes mépriseront les commandements de leurs maris. Ainsi la colère du roi est très-juste. »

« 19. Si vous l'agréez donc, qu'il se fasse un édit par votre ordre, et qu'il soit écrit dans la forme propre aux lois des Perses et des Mèdes, qu'il n'est pas permis de violer, que la reine Vasthi ne se présentera plus devant le roi, mais que sa couronne sera donnée à une autre qui en soit plus digne qu'elle. »

« 20. Et que cet édit soit publié dans toute l'étendue des provinces de votre empire, afin que toutes les femmes, tant des grands que des petits, rendent à leurs maris l'honneur qu'elles leur doivent. »

« 21. Le conseil de Mamuchan plut au roi et aux grands de sa cour, et, pour exécuter ce qu'il lui avait conseillé. »

« 22. Il envoya des lettres à toutes les provinces de son royaume en diverses langues, selon qu'elles pouvaient être lues et entendues par les peuples différents qui y habitaient, afin que les maris eussent tout le pouvoir et toute l'autorité, chacun dans sa maison, et cet édit fut publié parmi tous les peuples. »

C'est pour écrire ces lettres que le greffier taille sa plume. Le personnage que la tapisserie représente debout devant le roi, est Mamuchan, donnant son avis ; ceux qui entourent le trône, tant à droite qu'à gauche, sont les autres sages ou grands seigneurs, qualifications synonymes au temps d'Assuérus, et probablement aussi des eunuques.

Voilà pour la première scène. L'autre peut représenter Vasthi, désobéissant à l'ordre du roi, que lui transmettent les eunuques dans une attitude respectueuse. La barbe que portent les deux personnages les plus rapprochés, n'empêche pas de les prendre pour des eunuques.

La ressemblance avec Mamuchan du personnage qui paraît s'agenouiller devant Vasthi, doit-elle faire rejeter cette explication ? Eh bien ! les mœurs courtisanesques en fourniront une autre. C'est Mamuchan lui-même qui, par prudence, vient faire son compliment de condoléance à la reine, dont il a proposé la répudiation ; car on ne sait jamais ce qui peut arriver, les rois sont hommes et la volonté de l'homme est ambulatoire. Reste à savoir si, au temps d'Assuérus, les usages de l'Orient permettaient aux grands seigneurs, qui n'étaient pas eunuques, d'aller faire leur cour à la reine.

Si l'origine de cette tapisserie reste incertaine, car il n'en est pas question dans la lettre au duc Charles de Bourgogne, et rien n'est venu confirmer la tradition qui nous la donne pour une dépouille de cet ennemi vaincu ; en revanche, elle est plus recommandable que la première sous le rapport de l'art. Les deux jeunes filles qu'on voit

jouant aux échecs, aux pieds du trône de Vasthi, cette autre qui s'amuse avec un écureuil, et les quatre personnages les plus rapprochés du greffier, sont dessinés avec une élégante perfection dont les ouvrages du XVe siècle n'offrent guère d'exemples. Du reste, l'observation du costume a été le moindre souci de l'artiste; car les personnages des deux scènes orientales qu'il a voulu retracer, sont affublés de vêtements, dont les uns sont apparemment de son imagination et les autres rappellent, par leur capricieuse diversité, des souvenirs de plus d'un pays et de plus d'une époque. On remarquera surtout le bonnet à la cauchoise, dont il a coiffé l'une des femmes de Vasthi....

Je termine en exprimant le vœu que l'établissement d'un musée lorrain permette de rassembler dans un meilleur ordre, ce qui reste de la tapisserie de Charles le Téméraire, et d'exposer plus convenablement qu'au Palais de justice dans une salle inaccessible au public, ce glorieux trophée de notre histoire nationale.

FIN.

Pl. 1

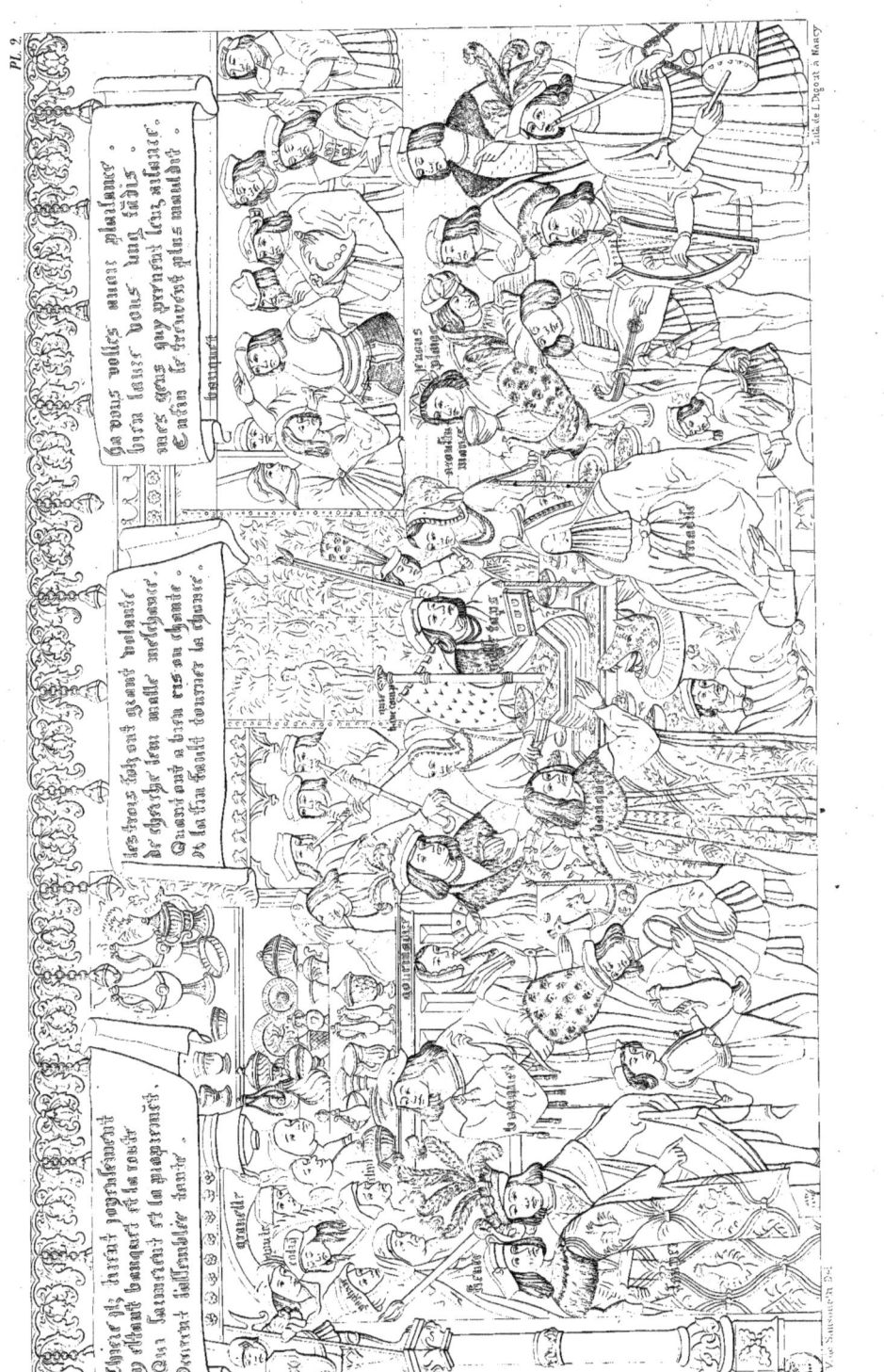

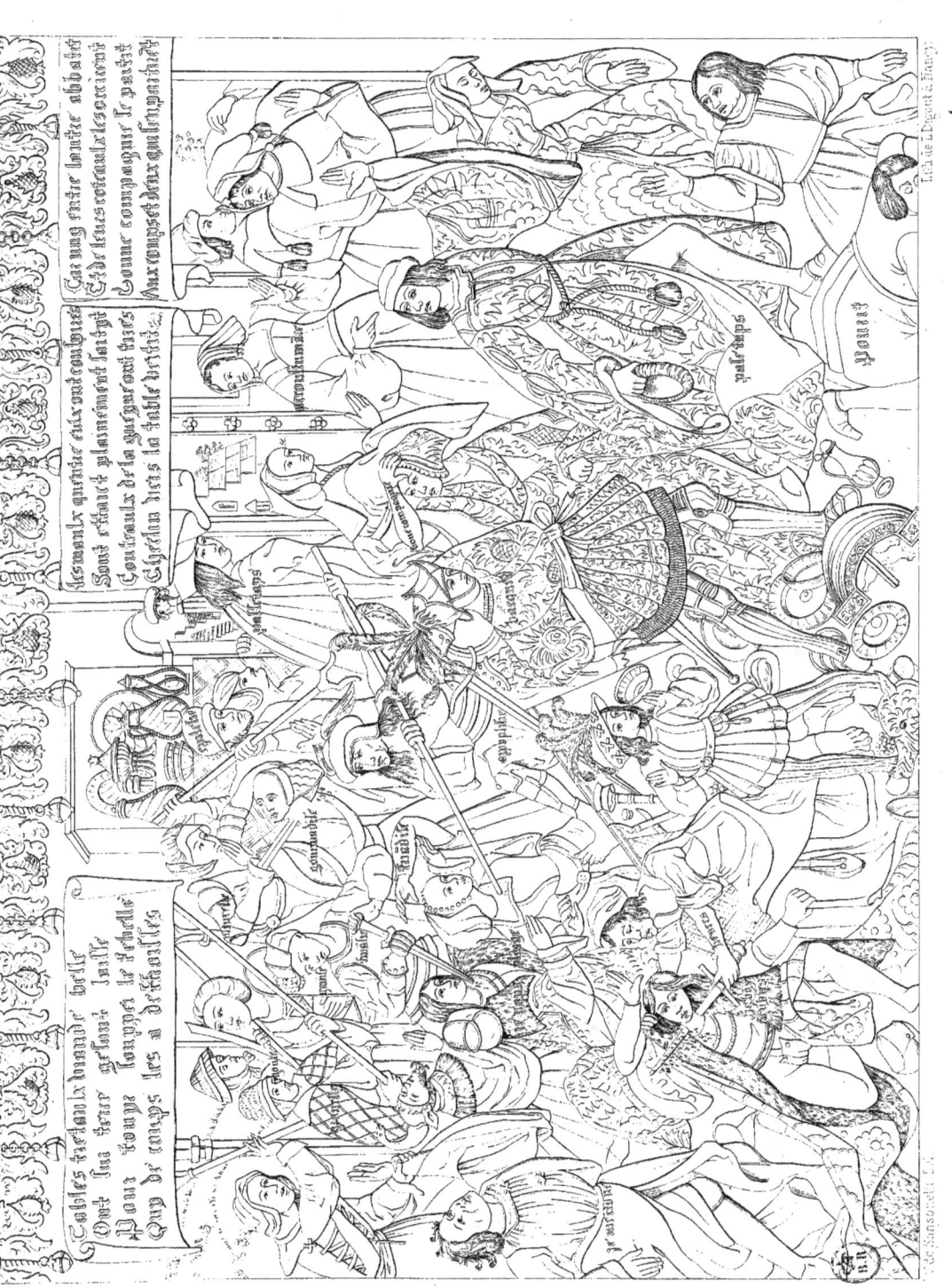

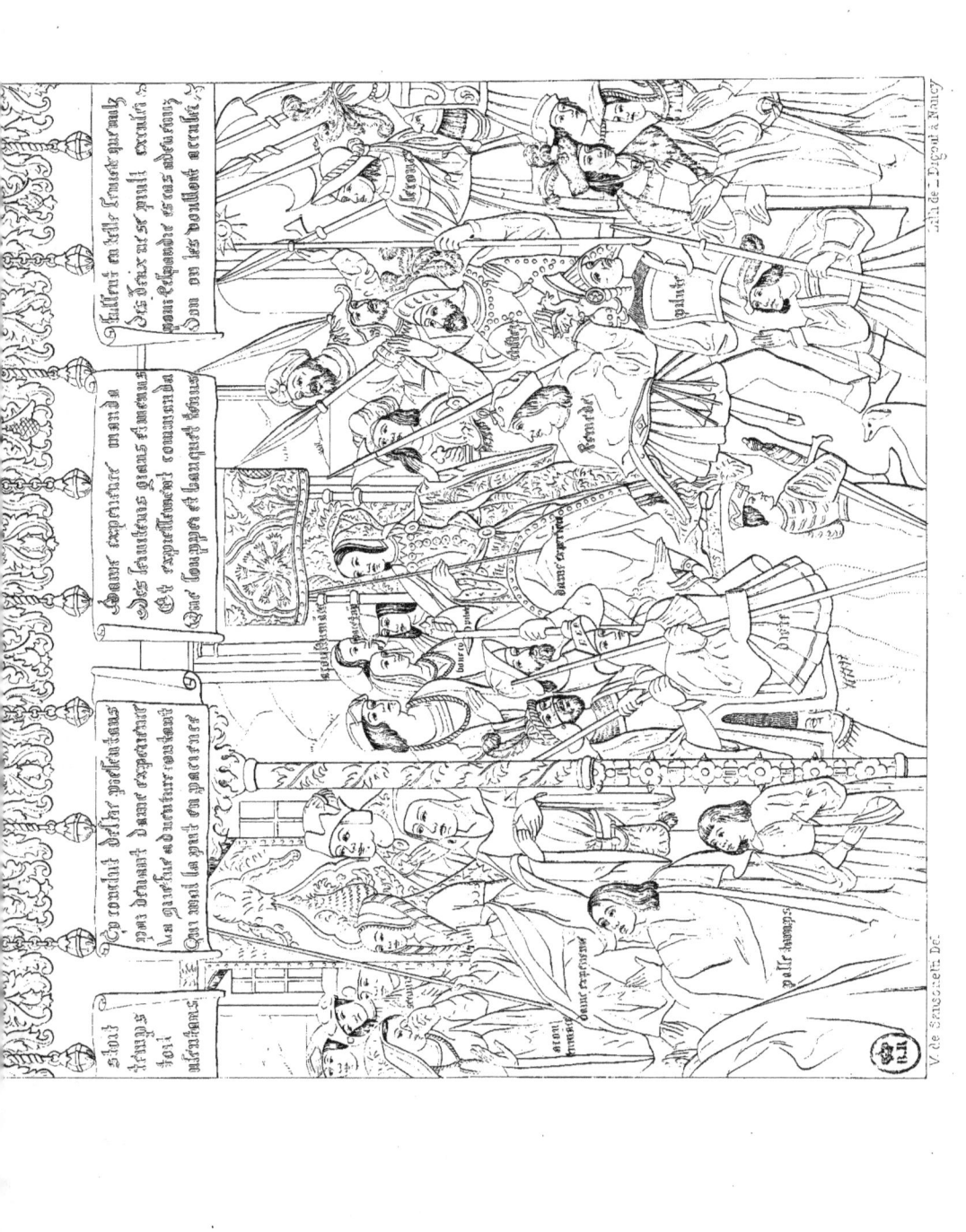

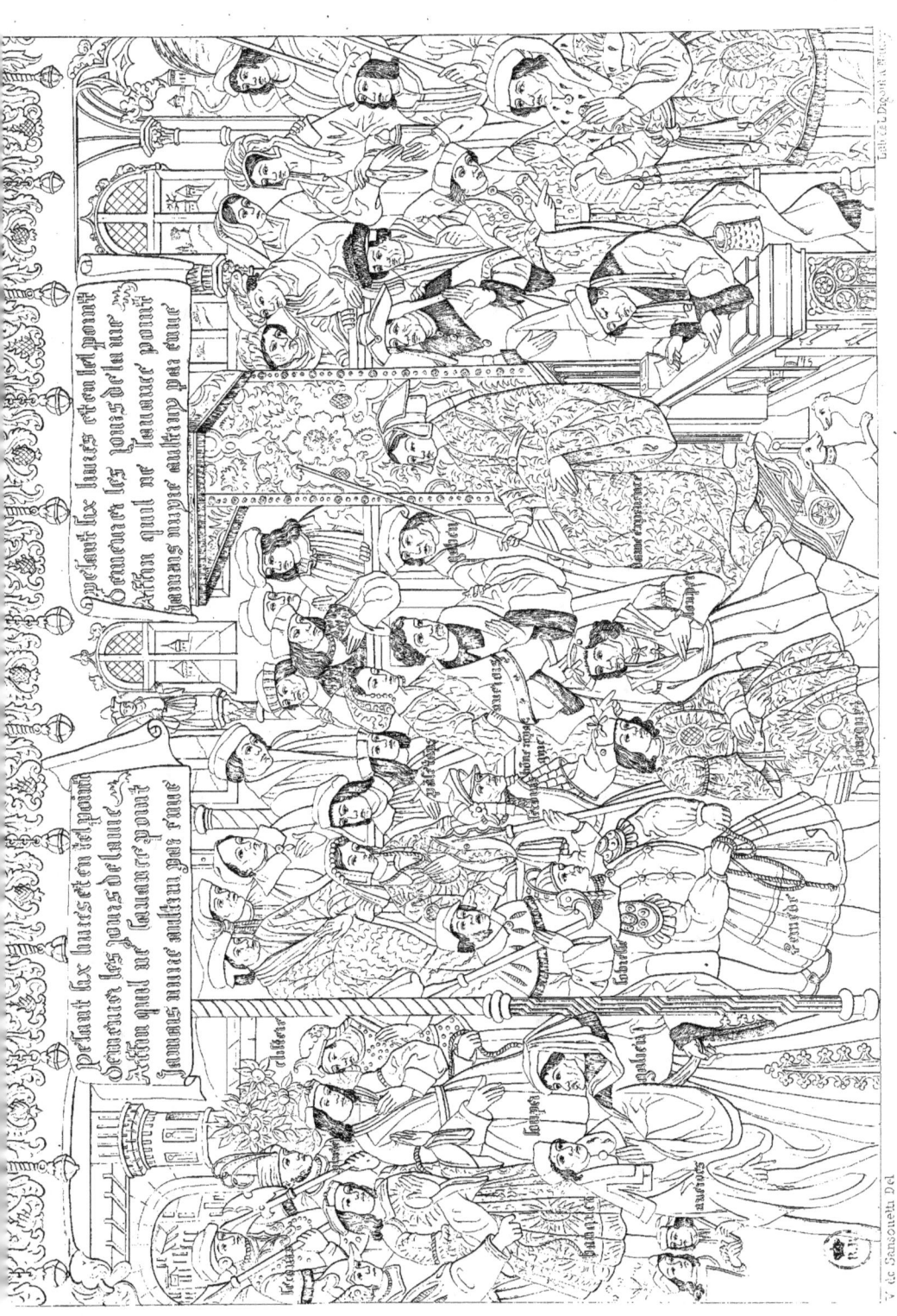

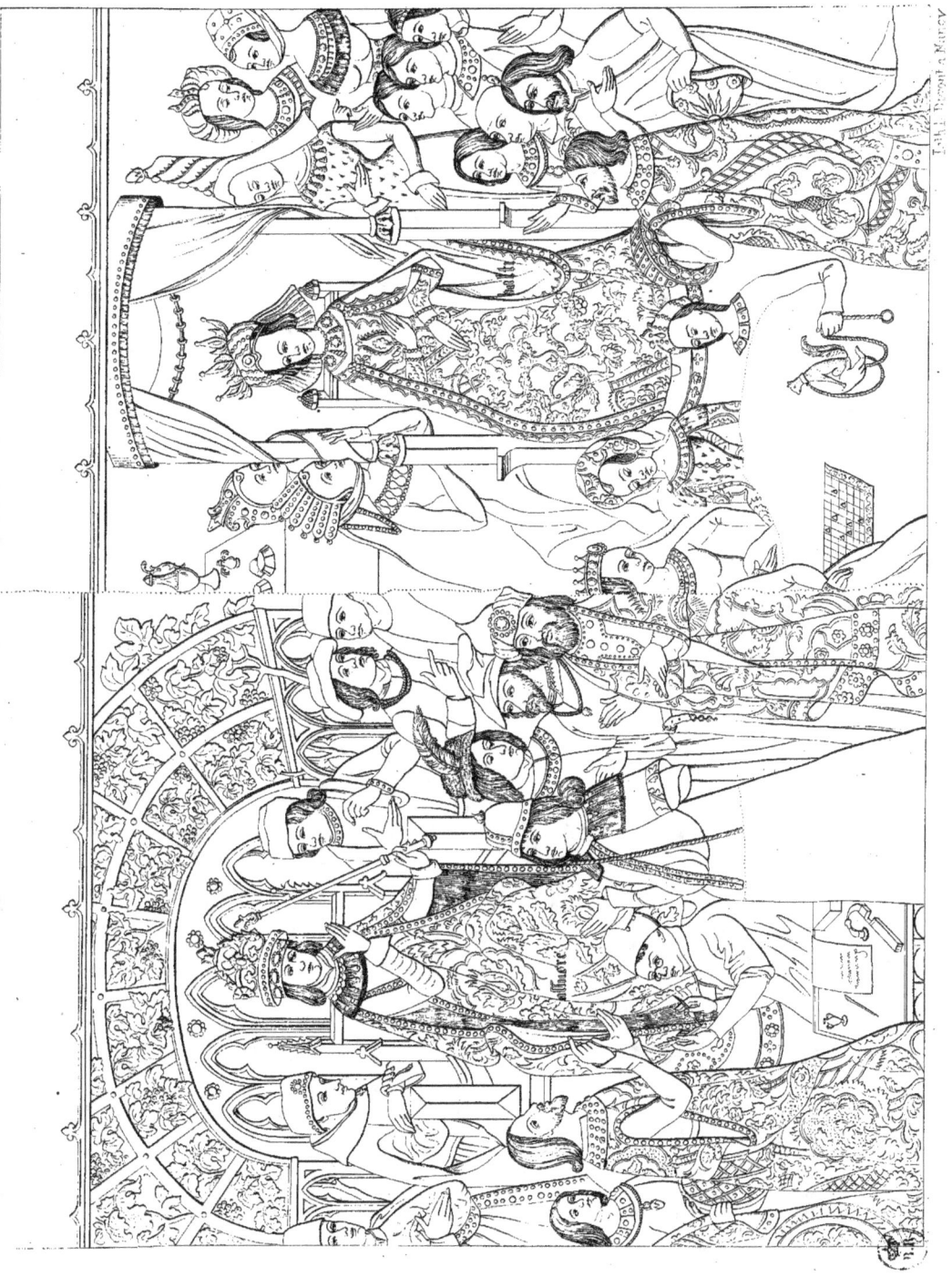

www.ingramcontent.com/pod-product-compliance
Lightning Source LLC
Chambersburg PA
CBHW030117230526
45469CB00005B/1673